COUVERTURE SUPERIEURE ET INFERIEURE
EN COULEUR

CATALOGUE
DE TABLEAUX
ANCIENS ET MODERNES,
DESSINS ANCIENS ET MODERNES

ETUDES PEINTES ET DESSINS FAITS EN ITALIE ET EN FRANCE,

d'une Collection de plus de 4,000 Estampes

gravées à l'eau-forte

DE LIVRES SUR LES ARTS ET RECUEILS,

quelques Objets de Curiosités, Boîtes à couleurs, Chevalets et ustensiles d'atelier,

FORMANT LE CABINET DE

M. DUNOUY, Peintre Paysagiste,

DONT LA VENTE AURA LIEU, APRÈS SON DÉCÈS,

Le Lundi 7 Mars 1842, et les trois jours suivants, heure de midi,

EN L'HOTEL DE VENTES,
Rue des Jeûneurs, 16,

Par le ministère de M° BONNEFONS DE LAVIALLE, Commissaire-Priseur, rue de Choiseul, n. 11.

EXPOSITION PUBLIQUE
Le Dimanche 6 Mars 1842, de midi à cinq heures.

LE CATALOGUE SE DISTRIBUE CHEZ

MM. BONNEFONS DE LAVIALLE, Commissaire-Priseur, rue de Choiseul, 11 ;
DEFER, Marchand d'Estampes, quai Voltaire, 19.

1842.

62 7 ei

201 1001

204 1101

206 1090

208 non aveuu (rettré)

Imprimerie MAULDE ET RENOU, rue Bailleul, 9 et 11, à Paris.

CATALOGUE
DE TABLEAUX
ANCIENS ET MODERNES,

DESSINS ANCIENS ET MODERNES
ÉTUDES PEINTES ET DESSINS FAITS EN ITALIE ET EN FRANCE,

d'une Collection de plus de 4,000 Estampes

gravées à l'eau-forte,

DE LIVRES SUR LES ARTS ET RECUEILS,

quelques Objets de Curiosités, Boîtes à couleurs, Chevalets et ustensiles d'atelier,

FORMANT LE CABINET DE

M. DUNOUY, Peintre Paysagiste,

DONT LA VENTE AURA LIEU, APRÈS SON DÉCÈS,

Le Lundi 7 Mars 1842, et les trois jours suivants, heure de midi,

EN L'HOTEL DE VENTES,
Rue des Jeûneurs, 16,

Par le ministère de M⁰ BONNEFONS DE LAVIALLE, Commissaire-Priseur, rue de Choiseul, n. 11.

EXPOSITION PUBLIQUE
Le Dimanche 6 Mars 1842, de midi à cinq heures.

LE CATALOGUE SE DISTRIBUE CHEZ

MM. BONNEFONS DE LAVIALLE, Commissaire-Priseur, rue de Choiseul, 11 ;

DEFER, Marchand d'Estampes, quai Voltaire, 19.

1842.

CONDITION DE LA VENTE.

Cinq pour cent en sus des enchères, applicables aux frais.

AVERTISSEMENT.

Alexandre Hyacinthe Dunouy, peintre paysagiste français, est né à Paris le 11 mars 1757 et mort à Jouy, près Versailles, le 11 novembre 1841.

La retraite et le repos dans lesquels il vivait depuis plusieurs années n'ont point fait oublier le talent de cet artiste, le contemporain et l'émule des Thibaut, des Demarne, des Bidault et autres paysagistes distingués de cette époque.

Ses tableaux ont figuré avec distinction aux différentes expositions du Musée de 1810 à 1830, et lui valurent la médaille d'or en 1819 et 1827 et plusieurs prix et autres récompenses décernés à titre d'encouragement.

Plusieurs de ses bons tableaux, acquis par le gouvernement, décorent les galeries du Luxembourg, de Trianon, de l'Elysée-Bourbon, de Versailles et de Fontainebleau.

Il fit, dans sa jeunesse, un voyage en Italie d'où il rapporta un grand nombre d'études peintes et de dessins précieux. Plus tard, en 1810, nommé peintre de la reine de Naples, madame Murat, il séjourna à Naples cinq années, pendant lesquelles il peignit une suite de paysages remarquables qui ornent le palais de Portici.

Il a gravé aussi une suite d'eaux-fortes d'après ses études.

Les connaisseurs louent dans ce peintre une obser-

vation, une imitation fidèle de la nature : la couleur est vraie, harmonieuse; son exécution soignée quoique facile : aussi le nom de Dunouy restera-t-il inscrit à juste titre dans la liste des artistes français qui ont honoré l'art de la peinture.

CATALOGUE
DE TABLEAUX
ANCIENS ET MODERNES, ETC.

PREMIÈRE VACATION. — *Lundi 7 mars.*

USTENSILS D'ATELIERS. — ÉTUDES ET TABLEAUX DE M. DUNOUY ET TABLEAUX ANCIENS.

1 — Des bordures dorées, des portefeuilles et tous les objets omis seront divisés sous ce numéro.
2 — Chevalets, boîtes à couleurs, palettes et autres ustensils de peintre.
3 — Divers menus objets de curiosités trouvés dans les fouilles d'Herculanum.
4 — Une chambre noire dans sa boîte en acajou.
5 — Pierre à broyer en porphyre.
6 — Un petit coffret en cuir avec charnières en cuivre.
7 — Un très grand plat en faïence.
8 — Plusieurs petites figures poupées napolitaines.
9 — Une petite presse en taille-douce.
10 — Plusieurs terres cuites, dont une statue de Laocoon.
11 — Une figure de Christ, sculptée en pierre; ouvrage très fin d'exécution
12 — Une armoire à deux vantaux en marqueterie, genre de Boulle.

12 bis. — Un secrétaire en marqueterie, cuivre et écaille; genre de Boulle.
13 — Un piano d'Erhard, 1817.

ÉTUDES PEINTES PAR M. DUNOUY.

14 — Trente-neuf études de fonds, sur papier et sur toile.
15 — Vingt-six études, peintes sur papier et sur toile.
16 — Vingt-trois études d'animaux.
17 — Six études diverses.
18 — Six études diverses.
19 — Quatre études diverses.
20 — Quatre études pour des compositions.
21 — Deux études de composition pour des tableaux
22 — *Études faites en Italie.* — Cinq études de monuments de Rome et autres.
23 — Étude : vue d'Isola Bella.
24 — Une étude prise au colisée.
25 — Deux études : vue du Vésuve, prise d'une fenêtre du palais de Portici, et vue à Marino, en 1788.
26 — Deux études : vue de Naples et vue du Vésuve, prises du palais de Portici.
27 — Deux études : vue de Naples, prise de la villa Francia, et vue de la Casa.
28 — Cinq études : vues prises à Naples et aux environs.
29 — Quatre études : vues prises à Naples et à Isola.
30 — Trois études, dont une prise à Isola.
31 — Deux études ; vue prise à Isola en 1790, et vue en Savoie, aux Échelles.

32 — Deux études : vues de Naples et du château de Portici.
33 — Deux études : vue à la Cava en 1811 ; vue de l'éruption du Vésuve, prise du quai de Sainte-Lucie, à Naples, en 1810.
34 — Deux études, dont une vue de Naples prise à la chambre noire le lendemain de l'entrée des Anglais et des Autrichiens, dans cette ville, en 1812; vue à l'île de Capri, en 1812.
35 — Deux études : vues de Naples, à Pisi-Falcone, et à Portici de la terrasse de l'Intendance.
36 — Quatre études : côte de Pausilipe en 1810; vue du Vésuve, prise de l'Intendance, 1811; vues près Genève.
37 — Deux études : cascatelles de Tivoli.
38 — Deux études : Tivoli en 1789, et vue du Vésuve et du palais de Portici en 1812.
39 — Etude : vue de Gênes.
40 — Deux études : vues à la Cava, près Salerne.
41 — Deux études : vues à Castellamare.
42 — Deux études : vues à Castellamare et Isola.
43 — Deux études : vues prises à Palerme et à Castellamare.
44 — Une étude : vue à Montméliand, en Savoie.

Tableaux terminés dont plusieurs ont été exposés.

45 — Un paysage composé.
46 — Vue prise à Civita Castellana : grand paysage.
47 — Vue de l'ancienne ville de Napi en Sabine, dans la campagne Rome.
48 — Mercure endormant Argus, sujet dans un riche et grand paysage.

49 — Vue en France.
50 — Un paysage composé.
51 — Paysage composé.
52 — Paysage composé.

TABLEAUX PAR DIFFÉRENTS MAITRES.

53 — Deux études de cascades attribuées à Joseph Vernet.
54 — Douze costumes italiens.
55 — Trois études d'animaux; esquisses sur papier et sur toile.
56 — Copie du tableau de Claude Lorrain, dit *le Moulin*, au palais Doria.
57 — BIDAULT (D'après M.). Petit paysage.
58 — Paysage avec figures; genre d'Allegrain.
59 — Cinq études de vaches et chiens, dont une par Demarne.
60 — GREUZE (Attribué à). Tête de jeune garçon.
61 — HERMANN SUANEVELT. Paysage de forme ovale.
62 — SÉBASTIEN BOURDON. Moïse sauvé des eaux; une esquisse.
63 — MAAS. Cavalier arrêté à la porte d'une auberge. Signé *Maas*.
64 — RUBENS (Ecole de). Fragment d'un tableau.
65 — BREMBERG. Ruines.
66 — FRANCK. Tobie et l'ange; tableau sur cuivre.
67 — SUANEVELT. Paysage forme ovale.
68 — VAN BLOM. Deux tableaux ornés de figures.
69 — CONSTANTIN NESTCHER. Un portrait d'homme.

70 — JEAN MIEL. Des bergers.
71 — LARGILLIÈRE. Un portrait d'homme, esquisse; portrait de femme, esquisse.
72 — JOSEPH VERNET. Une marine; bon tableau.
73 — BOURGUIGNON. Deux batailles, forme ronde.
74 — Quatre petits paysages; tableaux sur cuivre.
75 — MANGLARD. Vue de Venise.
76 — GLAUBER. Un paysage.
77 — Portrait d'une dame espagnole du XVI⁰ siècle; petit tableau sur cuivre.
78 — Plusieurs petits portraits en médaillons.

DEUXIÈME VACATION. — *Mardi 8 mars.*

TABLEAUX, DESSINS DE M. DUNOUY ET DESSINS ANCIENS.

Etudes faites en France par M. Denouy.

80 — Quatre études prises à Saint-Cloud et Fontainebleau.
81 — Etude : vue prise en France.
82 — Deux études : vue à Montmorency et à Jouy.
83 — Une étude à Nogent les Vierges.
84 — Vue prise à Jouy.
85 — Deux études à Royat et au Mont-Dor, Auvergne.
86 — Trois études prises à Jouy.
87 — Deux études à Bonneuil, près Creteil.
88 — Deux études dans la campagne de Jouy, en 1825.
89 — Etude : vue à Jouy, dans le parc du château de M. Mallet, banquier.

90 — Deux études à Jouy : une pièce d'eau dans le parc Mallet.
91 — Cinq études, prises à Aulnay et à Fontainebleau.
92 — Quatre études, à Bonueuil, Villeneuve Saint-Georges, au bord de la Seine, et Soguole en Brie.
93 — Six études à Aulnay et à Essonne.
94 — Deux études : cour de paysan à Aulnay, et vue à Jouy, dans le parc de M. Lagrenée, peintre.
95 — Deux études : vues à Aulnay, et à Nogent la Vierge.
96 — Quatre études à Jouy et à Essonne.
97 — Etude : vue prise à Saint-Cloud.
98 — Deux études prises à Auteuil et à Aulnay.
99 — Six études prises en France.

Dessins par M. Dunouy.

100 — Cent études diverses : arbres, plantes, fabriques, etc.
101 — Cinquante études diverses, au crayon et à la pierre noire.
102 — Quarante-huit études à la sépia, de fabriques, prises en France et en Italie.
103 — Douze études à la sépia : vues d'Italie.
104 — Vingt-trois études à la sépia et à l'encre de Chine.
105 — Trente-sept études : paysages divers, à la sépia.
106 — Vingt études à l'aquarelle : vues diverses, fabriques, etc.

107 — Trente-sept études à l'encre de Chine : vues diverses, fabriques d'Italie, etc.
108 — Trente-quatre études à la sépia : vues en Savoie et en Italie.
109 — Dix études à la sépia : vues d'Italie.
110 — Huit études à la sépia : vues de Naples et du mont Pausilippe.
111 — Dix-sept études à la sépia et à l'encre de Chine : vues à Lyon et aux environs.
112 — Dix études à la sépia et à l'encre de Chine : vues prises à Lyon, sur le Rhône, à l'île Barbe et aux environs.
113 — Huit études à la sépia : vues prises en divers lieux d'Italie.
114 — Dix études à la sépia : vue prise aux environs de Naples.
115 — Trois études à la sépia, prises à Subiaco.
116 — Dix études à la sépia : vues prises à Civita Vecchia, Gênes, etc.
117 — Quatorze études à la sépia : vues de monuments de Rome et du midi de la France, Nîmes, Orange, etc.
118 — Quinze études à la sépia, prises à Isola Bella et aux environs de Naples.
119 — Quatorze études à la sépia : vues à la Cava, et autres sites des environs de Naples.
120 — Seize études à la sépia et à l'encre de Chine : vues d'Italie.
121 — Cinq études à la sépia : vues de la ville de Naples.
122 — Vingt études à la sépia et à l'encre de Chine : vues d'Italie.

123 — Vingt et une études à la sépia : vues prises en Italie.
124 — Dix-neuf études à la sépia : vues prises en Italie.
125 — Vues à Isola Bella, à Naples et ses environs, et autres lieux d'Italie. Divers dessins à la sépia, et encadrés, seront vendus sous ce numéro.
126 — Seize études à la sépia : vues à Castellamare, à Rome, au Mont-Cassin, etc.
127 — Album de vingt-cinq études à la sépia, prises à Saint-Denis et aux environs de Paris.
128 — Un album de quatre-vingt-dix dessins à la sépia : vues de France et d'Italie.
129 — Un album de soixante dessins à la sépia : vues d'Italie. Fait par M. Dunouy et ayant appartenu à la princesse Lætitia, fille du roi de Naples, Murat.

Dessins par divers maîtres.

130 — Paysages et marines, quarante-quatre dessins à la sanguine, par Manglard et autres.
131 — Paysages et études par divers artistes, trente-neuf dessins.
132 — Quarante et un dessins par Herman d'Italie, Dietricy, Genoels, Allegrain, et autres.
133 — Trente-quatre études de paysages par Bloemaert et autres artistes.
134 — Vingt et une études de paysages par Herman d'Italie, Asselyn, etc.
135 — Vingt études de paysages à la plume et au

crayon, par et d'après le Bolognèse, Baudouin, Francisque, Van Blomen, etc.

136 — *Genoels.* Huit études de paysages, dessins à la plume.

137 — Douze dessins paysages à la plume et lavés à l'encre de Chine par et d'après le G. Poussin, Cabel, Baudouin, Locatelli, etc.

138 — *Vidal.* Deux bouquets de fleurs à l'aquarelle.

139 — Vingt dessins lavés à l'encre, études de marines.

140 — Diverses études de figures, costumes d'Italie: livres de croquis par *Leriche*, etc.

141 — Cent études de figures dans le goût de Lancret et autres maîtres.

142 — *Boissieu.* Le temple de la Sibylle à Tivoli.

143 — Dix études à la sépia et à l'encre de Chine.

144 — *Demarne.* Deux dessins lavés à l'encre de Chine.

145 — *Lantara.* Un paysage, dessin au crayon.

146 — *Joseph Vernet.* Vue du temple de la Sibylle à Tivoli, 1772.

147 — *Roghman.* Un paysage.

148 — *Ozanne.* Marines et vues à l'île Bourbon, trente-deux dessins lavés à l'encre de Chine.

149 — Vingt-cinq dessins de maîtres français, tels que *Lantara, Demarne, Robert, Ligier, Houel, Parrocel,* etc.

150 — Costumes napolitains, quatre-vingt-dix dessins, plusieurs à l'aquarelle.

151 — *Pinelli.* Costumes romains, trente-quatre dessins à l'aquarelle. Cet article sera divisé.

152 — Costumes et scènes napolitaines, vingt-trois dessins à la sanguine.
153 — *H. Roos.* Études d'animaux, neuf dessins au crayon noir et à la sanguine.
154 — *Della Gatta.* Costumes et scènes napolitaines, vingt-six dessins à l'aquarelle.
155 — *M. Fontaine.* Grand dessin à l'aquarelle, réunion de divers monuments de Paris.
156 — Éruption du Vésuve à diverses époques, sept gouaches italiennes.

TROISIÈME VACATION. — *Mercredi 9 mars.*

ESTAMPES ANCIENNES.

1 — Antiquités romaines et d'Herculanum : un grand nombre de pièces détachés des ouvrages de Bartoli ; trois lots.
2 — Paysages : vues de Suisse et divers pays ; deux portefeuilles, deux lots.
3 — Un portefeuille, contenant un grand nombre de vues de Suisse, d'Italie, d'Espagne, détachées de divers ouvrages.
4 — Un volume contenant cent six pièces, par divers maîtres.
5 — Vues de Lyon par Piringer, dix-sept pièces.
6 — Voyage dans le levant, par le comte de Forbin. Quatre-vingts pièces gravées et lithographiées.
7 — Cent vingt pièces, par C. Galle et autres graveurs flamands.
8 — Pièces détachées des campagnes d'Italie, ta-

bleaux de la révolution, etc.; eaux-fortes par Duplessis Bertaux.

9 — Paysages et sujets lithographiés par divers artistes.

10 — Trente-deux pièces lithographiées par Géricault : paysages, vues des Pyrénnées, par mademoiselle Sarrasin de Bellemont.

11 — Soixante-six pièces par et d'après les maîtres de l'école d'Italie.

12 — Cris de Bologne, d'après A. Carrache, par Guillain. Cinquante-cinq pièces.

13 — Sujets sacrés et profanes, frises, etc., d'après Raphaël et Polydore. Soixante-dix-sept pièces.

14 — Ecole d'Italie. Quarante-quatre pièces, plusieurs par les Mantuan.

15 — Quarante-deux pièces gravées à l'eau-forte, par et d'après des maîtres italiens.

16 — *Michel Ange.* Soixante-sept figures de la chapelle Sixtine.

17 — Paysages, d'après le Titien, les Carrache, Dominiquin et autres maîtres italiens, gravés par le Bolognèse, Fontana, Massé, Pesne, etc. Deux cent trente pièces, deux lots.

18 — *Della Bella.* Marines, paysages, caprices, etc. Cent trente pièces.

19 — Ecole d'Italie. Vingt-quatre pièces.

20 — *Salvator Rosa.* Cent cinq pièces par et d'après ce maître.

21 — *Maître au Dé.* La fable de Psyché et autres sujets. Soixante-trois pièces.

22 — Deux saintes familles, d'après Raphaël, par Pesne et Poilly.
23 — Cent pièces, vases, ornements, etc., par René Boivin, Augustin Vénitien, etc.
24 — *Londonio*. Pâtres et animaux. Soixante-dix pièces gravées à l'eau-forte.
25 — *Leone*. Animaux. Vingt-six pièces.
26 — *Marc Ricci*. Paysages avec ruines. Trente-huit pièces.
27 — Ecole d'Italie, sujets divers, plusieurs gravés par G. Mantuan. Dix-huit pièces.
28 — Ecole d'Italie. Quarante-quatre pièces; plusieurs d'après *Michel Ange*.
29 — *Rheinart*. Vues d'Italie, paysages et animaux. Quarante et une pièces à l'eau forte.
30 — *Bonasone et Eneas Vicus*. Cent cinquante pièces dont les figures d'*Achille Bocchiis*, etc.
31 — *Bonasone*. Le frappement du Rocher, les amours de Junon, les amours des dieux, etc. Vingt-trois pièces, anciennes épreuves.
32 — *Israël Silvestre*. Vues d'Italie et de France. Deux cent quarante pièces collées dans deux volumes.
33 — *Demarne*. Paysages et animaux. Deux cents pièces environs gravées à l'eau-forte. Cet article sera divisé.
Enfantin. Six pièces gravées à l'eau-forte.
34 — *Les Perelles*. Paysages et marines. Quatre cent quarante-trois pièces.
35 — *Grobon*. Intérieur de forêt, vue de l'île Barbe et une vue de Lyon; première eau-forte de

Grobon, et une eau-forte par *Forbia.*
Quatre pièces.

36 — *J.-J. de Boissieu.* Son portrait, épreuve avec la tête de femme au lieu du paysage; les petits maçons; vues de Tivoli et cascade, paysages d'après le Poussin et Claude le Lorrain; les foins, la grande forêt, grands paysages d'après Ruysdaël et Wynantz; plusieurs suites des premières eaux-fortes de Boissieu, dont les vues de Lyon, le maître d'École, diverses têtes, etc. Cent cinquante pièces, la plus grande partie anciennes épreuves, plusieurs avec remarques, d'autres avant la lettre. Cet article sera divisé.

37 — *Manglard.* Paysages et marines. Soixante-neuf pièces à l'eau-forte; plusieurs doubles avant et avec les numéros.

38 — *Dominique Barrière.* Sujets d'après le Dominiquin; recueil de marine; premières épreuves rares. Quarante-trois pièces.

39 — *Francisque Millet* (D'après). Paysages. Trente-neuf pièces à l'eau-forte.

40 — *Rousseau et Focus.* Paysages. Dix-huit pièces; plusieurs doubles avec différences.

41 — *Baudouin.* Paysages et scènes militaires; plusieurs d'après Vander Meulen. Trente-neuf pièces.

42 — *Morin* et *Montaigne.* Paysages et marines. Quarante et une pièces à l'eau-forte.

43 — *Maîtres français.* Quatre-vingt-quinze pièces gravées à l'eau-forte par Perrocel, Allegrain, Barras, etc.

2

44 — —— Cent onze pièces gravées à l'eau-forte par Boucher, Louterbourg, Pérignon, etc.
45 — ——Cinquante-cinq pièces gravées à l'eau-forte par Vignon, Bourdon, La Hyre, N. Loir, Oudry, etc.
46 — —— Vingt-neuf pièces.
47 — *Etienne Delaulne, Brebielle, etc.* Trois cents pièces, sujets divers, ornements, dont un miroir, copie de Marc-Antoine, etc.
48 — *Courtois, dit le Bourguignon.* Batailles. Vingt et une pièces gravées à l'eau-forte.
49 — *Maîtres français.* Peintres et graveurs du XVIII^e siècle. Deux cent quatre-vingts pièces à l'eau-forte; deux lots.
50 — *Guaspre Poussin.* Paysages. Dix pièces gravées à l'eau-forte; deux doubles.
Mauperché. Paysages. Quarante et une pièce à l'eau-forte.
51 — *Claude Lorrain* (D'après), par R. Earlom. Deux cent six pièces du livre de vérité. Deux lots.
52 — Costumes italiens. Cent quatre-vingt-dix-huit pièces par divers artistes italiens.
53 — *Pinelli.* Trois cents costumes de Rome et de Naples. Cet article sera divisé.
54 — Divers costumes militaires et autres, coloriés.
55 — *Mérian.* Environ trois cents vues et paysages.
56 — Métamorphose d'Ovide, batailles de Tempeste, etc.
57 — *Joseph Vernet.* Quarante-deux pièces : paysages et marines, etc.
58 — Portraits par Drevet, Nanteuil, etc. Six pièces.

59 — *École française*. Treize pièces d'après Lancret, Greuze, etc.
60 — *Lesueur* et *Le Brun*. Quarante-huit pièces, dont la vie de saint Bruno.
61 — *Stella*. Les pastorales, le berger Faustus, etc. Soixante-deux pièces.
62 — *Bourdon*. Paysages gravés à l'eau-forte, autres d'après Prou, et vues de Rome.
63 — *Guaspre Poussin* (D'après). Paysages gravés par Vivarès, Chatelain, etc. Cinquante-cinq pièces.
64 — *N. Poussin* (D'après). Les sept sacrements, gravés par Pesne.
65 — —— Les grands paysages, gravés par E. Baudet; les saisons, par Pesne et Audran, etc. Treize pièces.
66 — —— Sujets sacrés et profanes, par divers graveurs anciens et modernes. Soixante-sept pièces.
67 — *Rubens*. Sujets de Vierges, paysages, etc. Vingt-six pièces.
68 — Paysages, sujets de genre, par Berghem, Wouvermans, etc. Vingt et une pièces.
69 — *École Flamande*. Vingt-sept pièces diverses.
70 — Animaux, vaches, moutons, etc. Deux cent dix pièces gravées à l'eau-forte et au burin par divers graveurs.
71 — *Salomon Gessner*. Paysages, idylles, scènes pastorales. Cent vingt pièces.
72 — *Klein*. Scènes diverses, costumes, etc. Cinquante pièces à l'eau-forte.
73 — *École Allemande*. Sujets divers, animaux, etc.,

par Knoor, Plonski, Zix et autres peintres et graveurs. Cent cinquante-huit pièces.

74 — *Ecole allemande*. Paysages par Kobell, Rechberger, Gauerman et autres. Quatre-vingt-cinq pièces.

75 — *Hollard*. Paysages et animaux. Quatre-vingt-cinq pièces.

76 — *H. Roos*. Animaux. Trente pièces à l'eau-forte; de ce nombre, neuf copies.

77 — *Dietricy*. Paysage et sujets divers. Quatre-vingt-sept pièces.

78 — *Ridinger* et *Rudengas*. Scènes militaires, animaux, etc. Cent neuf pièces.

79 — *Kolbe*. Paysages, études de plantes. Vingt-trois pièces.

80 — *Glauber*. Paysages gravés à l'eau-forte, plusieurs d'après le Guaspre Poussin ; autres d'après Glauber, par Vander Laan. Quatre-vingt-une pièces.

QUATRIÈME VACATION. — *Jeudi 10 mars.*

ESTAMPES, LIVRES ET RECUEILS.

81 — *Meyer*. Paysages à l'eau-forte. Cinquante-six pièces.

82 — *Ecole Allemande*. Paysages par Diès, Koch, Gauverman, Hackert, Milatz, Primavesi. Cent trente-quatre pièces.

83 — *Gérard de Lairesse*. Trente-neuf pièces.

84 — *Suanevelt*, dit *Herman d'Italie*. Paysages à l'eau-forte. Soixante-quatre pièces.
85 — —— Diverses vues de Rome,, n° 53 à 65, épreuves avec le mot *excudit*.
—— Vues diverses, 77 à 94, épreuves avec *excudit*.
—— Suite de vingt-quatre petits paysages en ovale, suite des satyres; fuite en Egypte, suite de quatre pièces; animaux, suite de sept pièces, en tout cinquante-six pièces. Belles épreuves.
85 bis —— Suite de sujets de l'ancien Testament et sujets de la fable. Trente-cinq pièces, plusieurs avec *excudit*.
86 — *Ecole Allemande*. Par et d'après Albert Durer, de Bry, Lucas de Leyde, etc. Cent cinq pièces.
87 — *Les Sadeler*. Trente-huit pièces.
88 — *Ecole Hollandaise*. Cent quatre-vingt-treize pièces à l'eau-forte, par Dujardin, Berghem, Suanevelt et Waterloo.
89 — *Jonas Umback*. Cent sept pièces à l'eau-forte.
90 — *Ant. Waterloo*. Paysages. Dix-neuf pièces des grandes suites.
—— Treize pièces idem.
Cent soixante pièces des petites suites.
91 — *Ant. Van Dyck*. Onze portraits de peintres, gravés à l'eau-forte.
92 — *Bloemaert* (D'après). Cent dix-sept pièces.
93 — *Alb. Flamen*. Poissons et oiseaux. Cent deux pièces à l'eau-forte.
—— Oiseaux. Vingt et un pièces.

— — Environs de Paris. Cinquante - sept pièces.

— — Emblêmes. Cent et une pièces.

94 — *Barlow.* Sujets pour les fables d'Esope, et suites d'animaux, plusieurs cahiers.

94 bis — *Everdingen.* Paysages : Sites de la Norwège. Cent-six pièces à l'eau-forte.

95 — *Ecole Hollandaise.* Cent trente six pièces, d'après Ostade, Teniers, Béga, et autres.

96 — *Van Thulden.* Les travaux d'Ulysse, d'après le Primatice. Cinquante-quatre pièces.

97 — *Ecole Hollandaise.* Deux suites de huit paysages à l'eau-forte par Naiwinx; autres par Bremberg, Th. Wyck, etc. Soixante-douze pièces.

98 — *C. Dujardin.* Animaux. Cinquante-sept pièces à l'eau-forte.

99 — *Berghem.* Animaux et scènes champêtres Quarante-deux pièces à l'eau forte.

100 — *Ecole Hollandaise.* Onze pièces. Suite de vaches par Cuyp, paysages par Bout, etc.

101 — *Ecole Hollandaise.* Douze pièces par Bout, Fyt, etc.

102 — *Ecole Hollandaise.* Vingt et une pièces, par Van Aken, Blecker, etc.

103 — *Vander Cabel.* Paysages et marines. Soixante pièces à l'eau-forte.

104 — *Ecole Hollandaise.* Paysages par J. Both, les cinq sens par A. Both, etc. Vingt pièces. Cet article sera divisé.

105 — *Ecole Hollandaise.* Animaux et paysages, par Van de Velde, Utembrouck, etc.

106 — *École Hollandaise*. Onze pièces, par Van Oos, Troswick, etc.

107 — *École Hollandaise*. Animaux par de Viegler, Van de Velde, Vander Meer, etc. Trente-deux pièces.

108 — *Stoop*. Trente-deux pièces, chevaux.

109 — *Rooghman*. Paysages à l'eau-forte. Trente-trois pièces.

110 — *Dusart*. Six pièces à l'eau-forte.

111 — *Isaac Moucheron*. Dix paysages d'après le G. Poussin.

112 — *Zeeman*. Marines et vues des environs de Paris et de ses faubourgs. Soixante-seize pièces. Deux lots.

113 — *École Hollandaise*. Paysage par Ruysdael, Ossembeck, etc. Quinze pièces.

114 — *De Vael*. Scènes diverses italiennes. Quarante-huit pièces.

115 — *École Hollandaise*. Paysages et animaux par Moyaert, P. de Laer, etc. Trente-huit pièces à l'eau-forte.

116 — *École Hollandaise et Flamande*. Animaux par Miel, Heeck, Joncker. Trente-deux pièces à l'eau-forte.

117 — *Jean Fyt*. Suite de huit chiens, gravés à l'eau-forte.

118 — *Meyerink*. Suite de paysages. Vingt-six pièces.

119 — *Paul Potter* (D'après). Cinquante-quatre études de chevaux et de vaches.

120 — *F. de Neue.* Paysages avec figures. Dix-huit pièces à l'eau-forte.
121 — *Marc de Bye.* Etude de vaches et autres animaux, d'après Paul Potter. Cent vingt pièces.
122 — *Genoels.* Paysages. Soixante-sept pièces à l'eau-forte.
123 — *Rembrandt.* Cent cinquante-deux pièces gravés à l'eau-forte ; de ce nombre des copies.
124 — *Woollett.* La petite forêt, d'après le Guaspre; les dessinateurs, Saint-Jean et la Madeleine, Tobie et l'Ange. Quatre pièces. Cet article sera divisé.
125 — Diverses eaux-fortes par Echard, Louterbourg, Lagrenée, etc.
126 — Portrait de Miéris, gravé à l'eau-forte par Carle de Moor. Pièce rare.
127 — *Paul Potter.* La vache qui pisse, épreuve avant l'adresse de de Wit.
128 — Paysages d'après le Guaspre Poussin, Claude Lorrain, et autres maîtres. Quinze estampes encadrées. Cet article sera divisé.
129 — Costumes et scènes napolitaines. Vingt-trois cuivres gravés par Leriche.
130 — Plusieurs eaux-fortes par Claude Lorrain, Waterloo, Viegler, Berghem, Herman, etc. Environ quarante pièces encadrées seront divisés sous ce numéro.
131 — Suite de paysages gravés à l'eau-forte par M. Dunouy. Trente-deux cuivres et un de son portrait.

Plusieurs exemplaires des épreuves, dont deux suites reliées.

132 — Plusieurs autres cuivres, dont vingt-trois costumes napolitains par Leriche.

LIVRES SUR LES ARTS ET RECUEILS.

133 — Abrégé de la vie des plus fameux peintres, par d'Argenville. Paris, 1762, 4 vol. in-8°, rel. en veau, avec portraits.
134 — Vies des peintres Flamands et Hollandais, par Descamps. Paris, 4 vol. in-8°, rel. en veau, avec portraits.
135 — Gli abiti antichiti e moderni di diversi parti del mondo. Da Cesare Vecellio. Venegia, 1590, in-8°, fig. en bois, rel. en vélin.
136 — Catalogue de l'œuvre de Rembrandt, par Gersaint. Paris, 1751, in-8°, veau.
137 — Annales du Musée, par Landon. Paris, 1801, les huit premiers vol.
138 — Idylles de Gessner. Zurich, un vol. in-4°, fig. de Gessner.
139 — Catalogue de la collection d'estampes du comte Rigal, par Regnault de Lalande. Paris, 1817, in-8°.
140 — Achilliis Bochiis, 1555, in-8°, fig. de Bonasone.
141 — Recueil d'ornements, par Jacob Petit. Paris, Bance, in-fol. en feuilles.
142 — Admiranda Romanarum, par P. Santi Bartoli. Rome, in-fol. oblong, quatre-vingts-trois pl.
143 — Les travaux d'Ulysse, peints par le Primatice, et

gravés par Van Thulden. Paris, Mariette, un vol. in-fol. obl., cinquante-huit pl.

141 — Vues pittoresque de Clisson et dans le Bocage de la Vendée, par Thiénon. Paris, 2 vol. in-4°, un de texte un de planches.

145 — Trois cents volumes environ sur les Beaux-Arts, les Sciences, Histoire et Belles-Lettres, catalogues, etc., seront vendus sous ce numéro.

www.ingramcontent.com/pod-product-compliance
Lightning Source LLC
Chambersburg PA
CBHW030123230526
45469CB00005B/1767